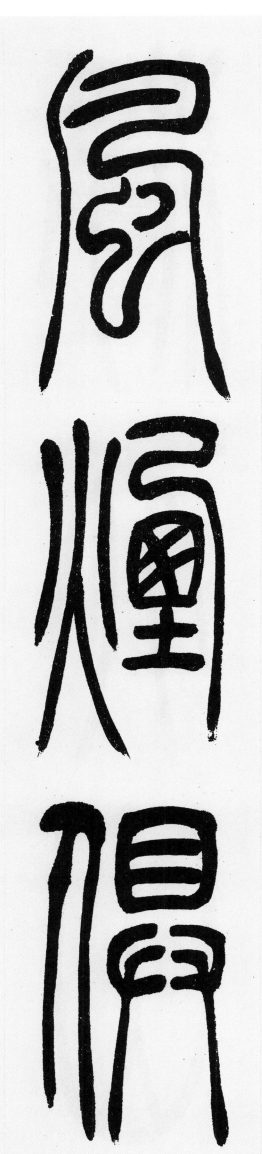

風烟俱

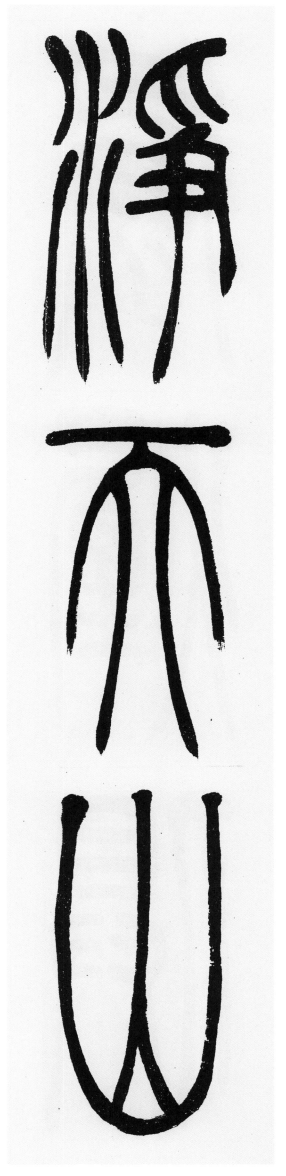

净
天
山

共
色
從

3

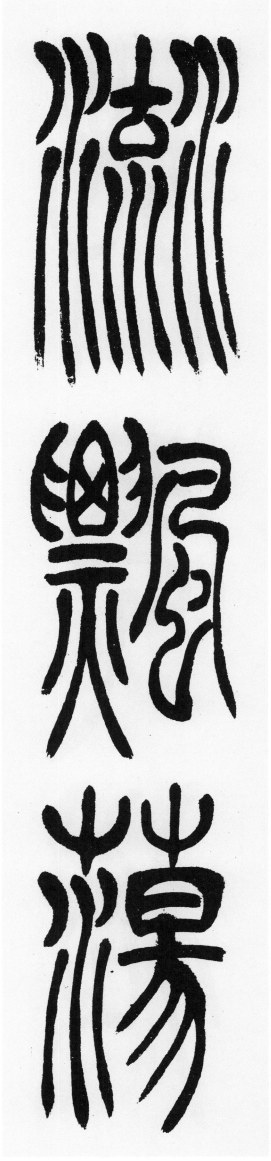

流飄蕩

流飄蕩

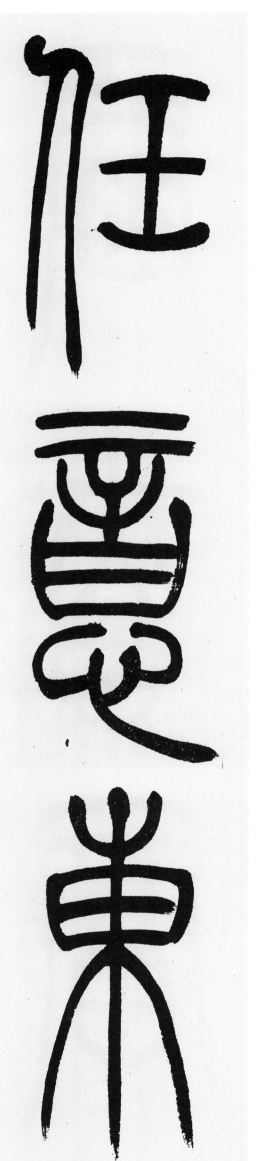

任意東

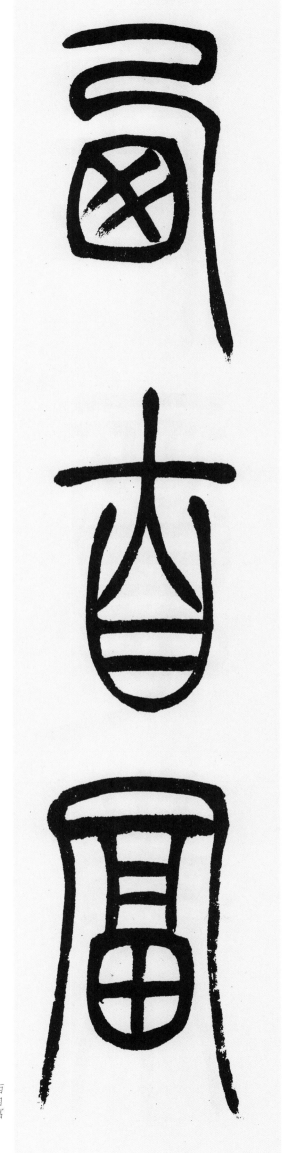

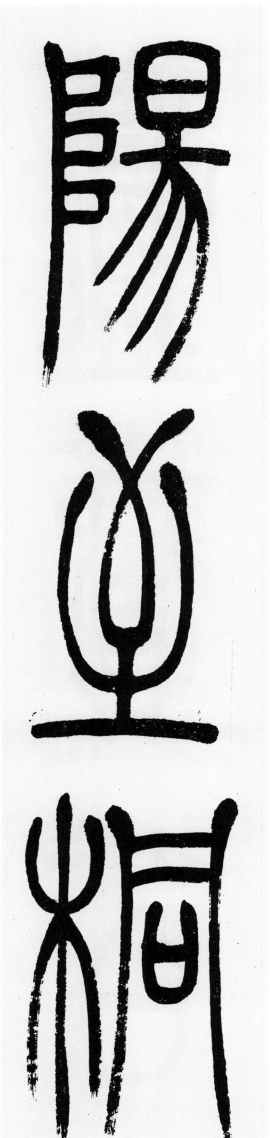

陽至桐

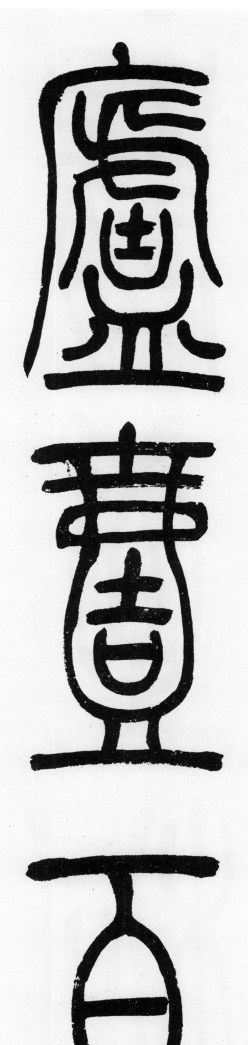

盧壹百

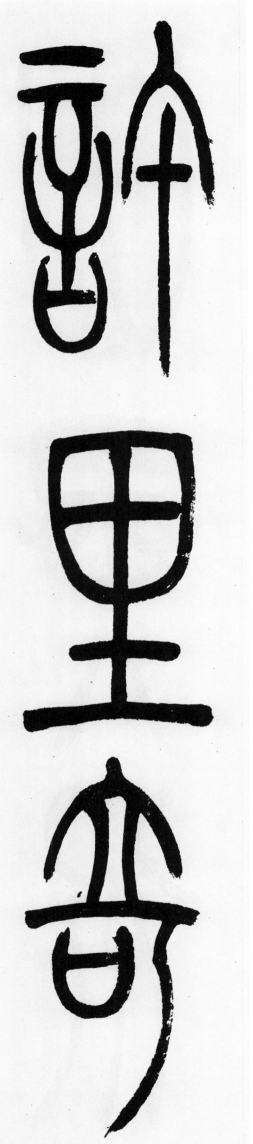

許里奇

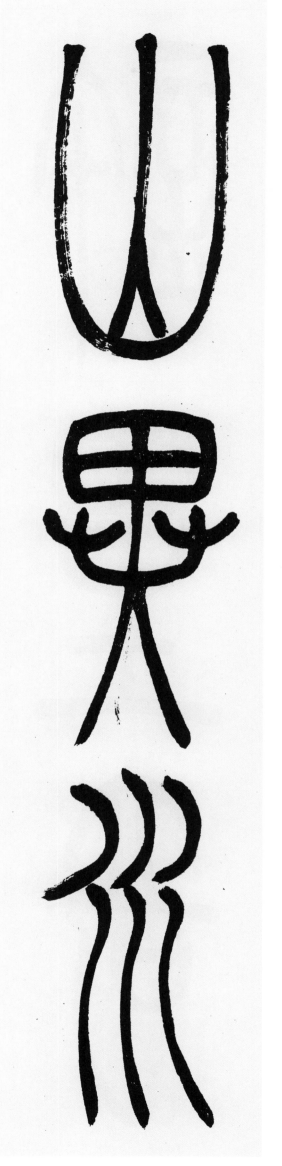

山昇水

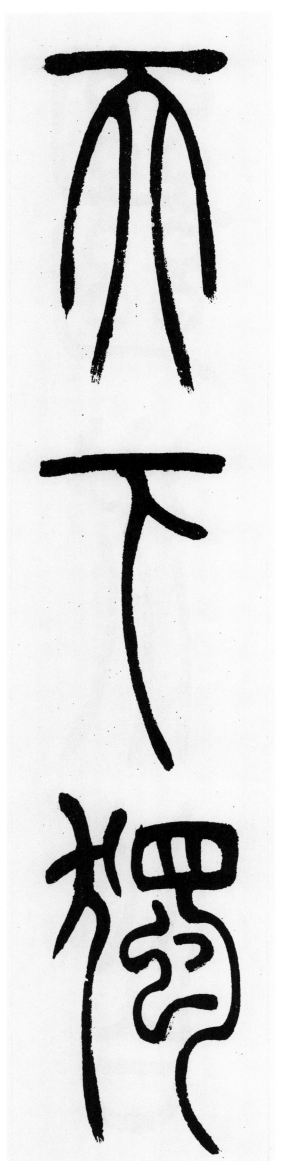

天下獨

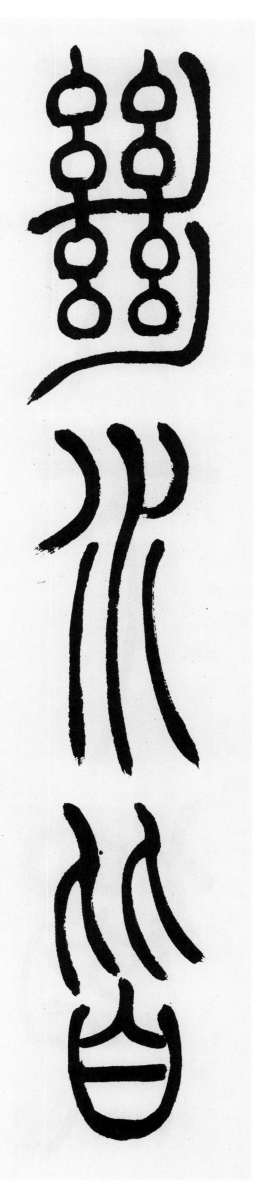

絕水皆

縹碧千

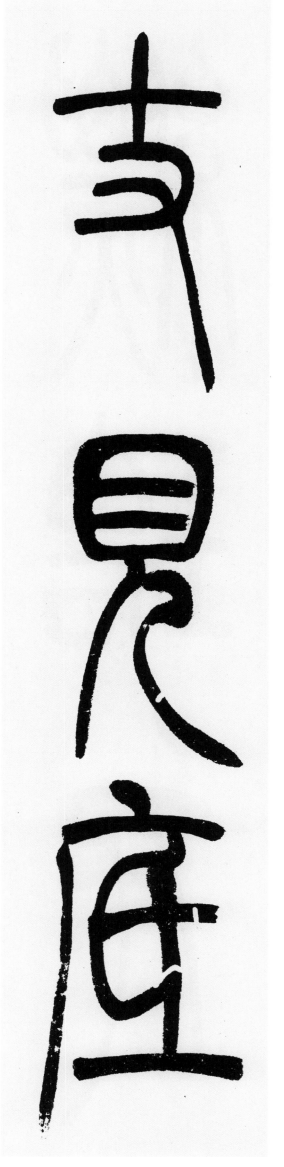

丈見底

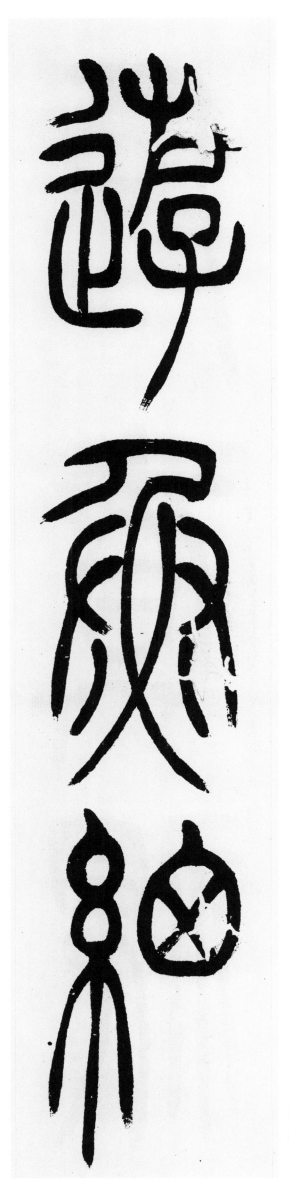

游魚細

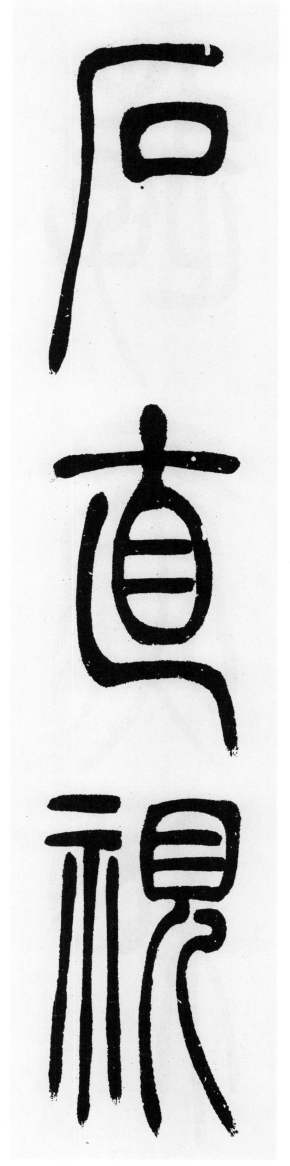

石
直
視

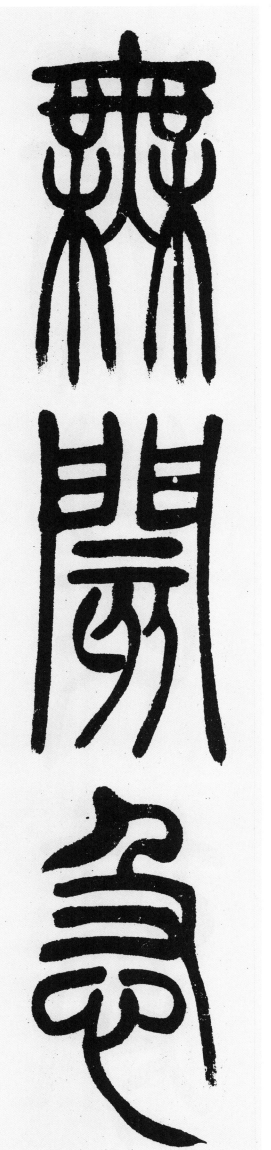

無閭急

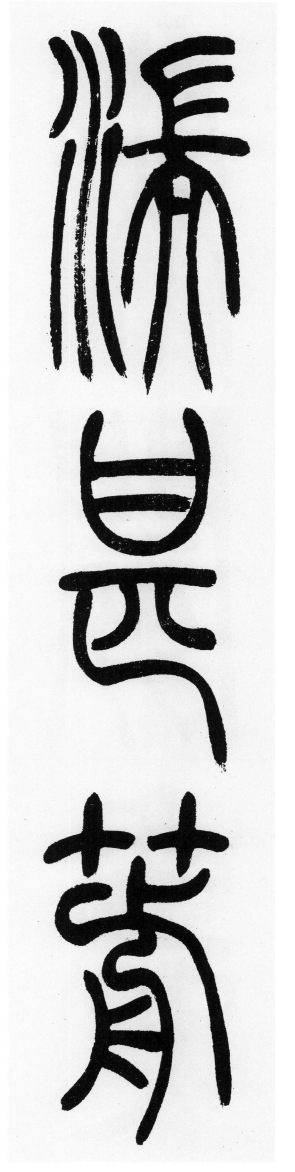

湍甚箭

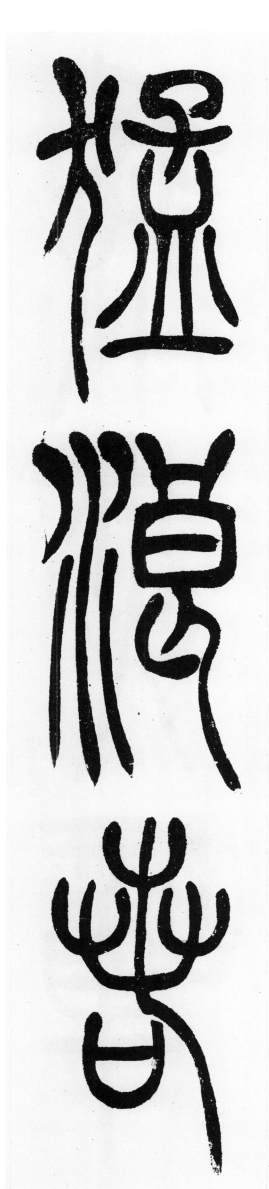

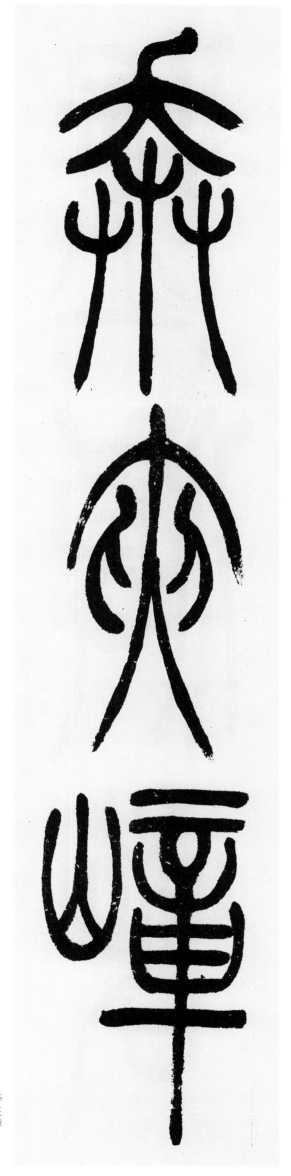

奔夾嶂

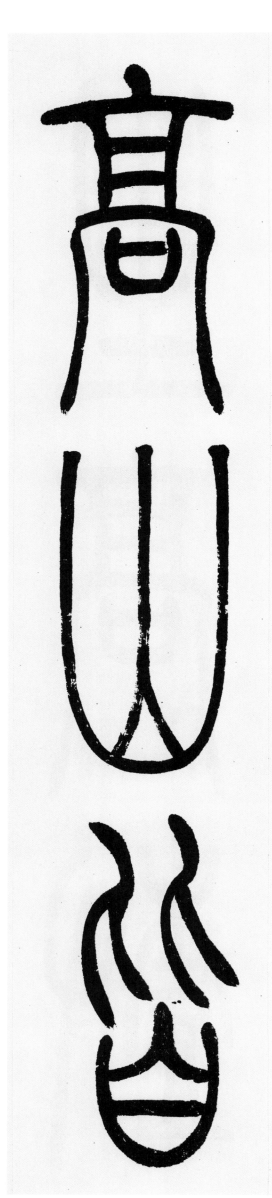

高山皆

生
高
樹

負
勢
競

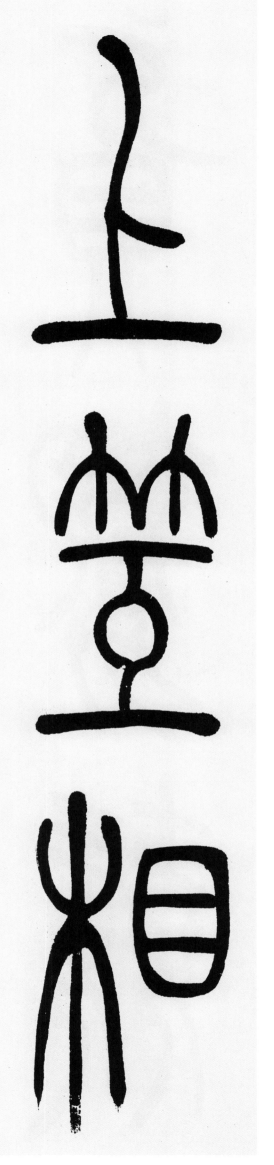

上互相

24

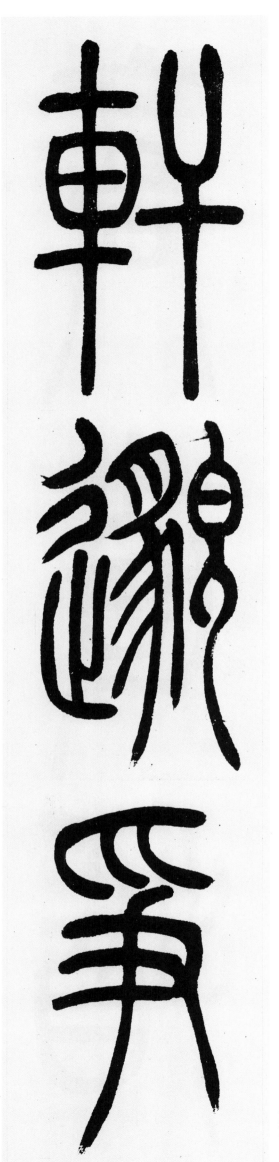

軒
邈
爭

高直指

26

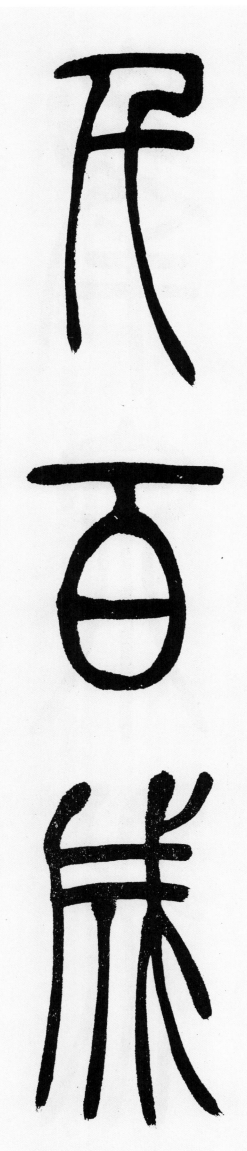

千
百
成

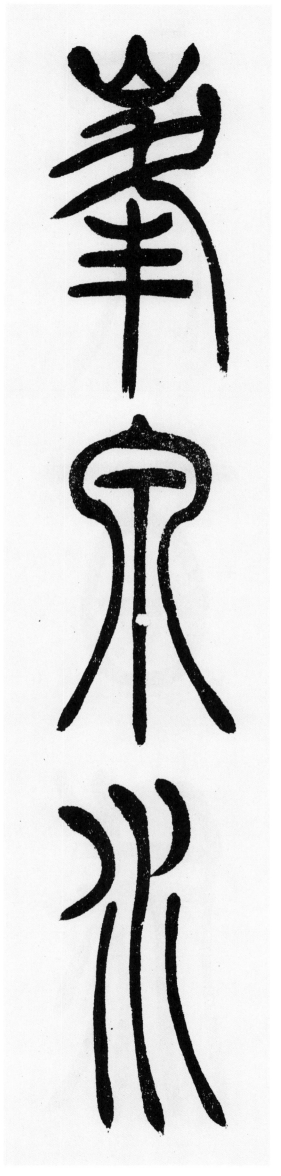

峰泉水

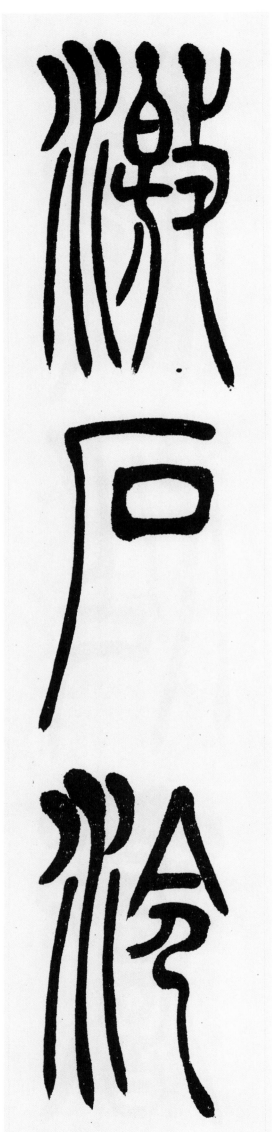

激石
冷

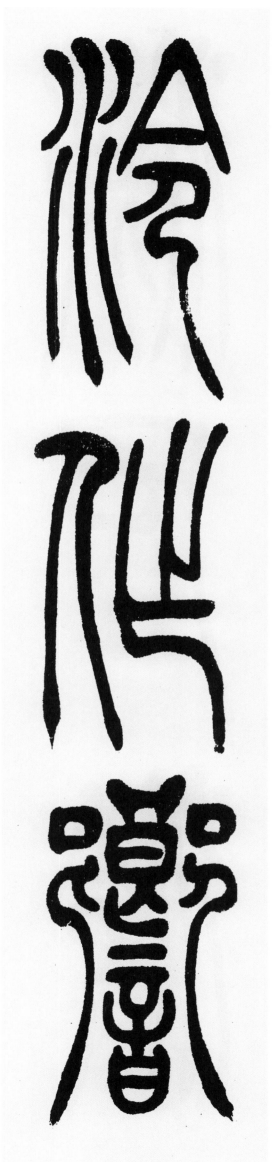

冷作響

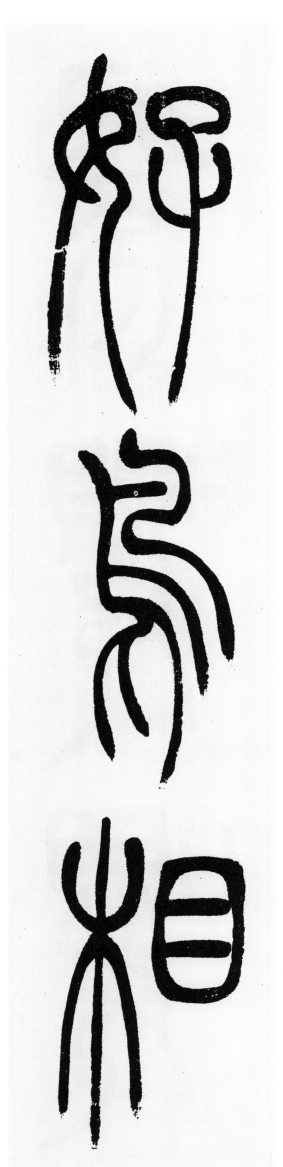

好
鳥
相

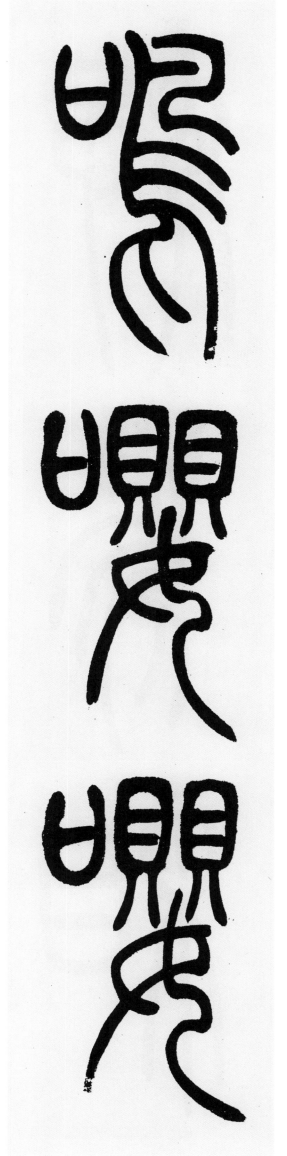

鳴嚶嚶

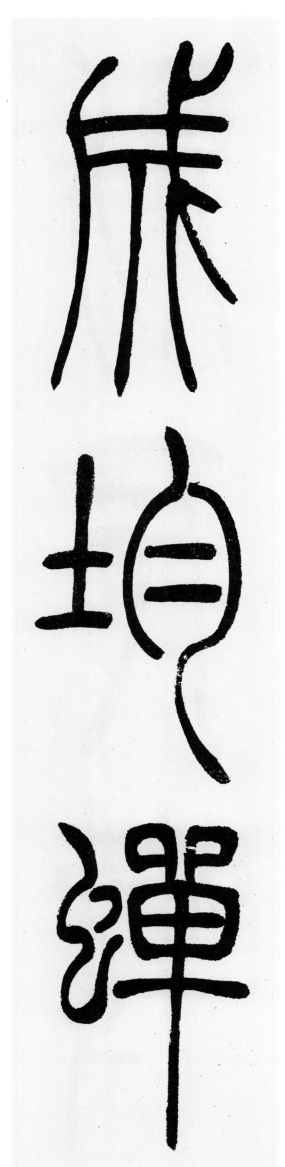

成均蟬

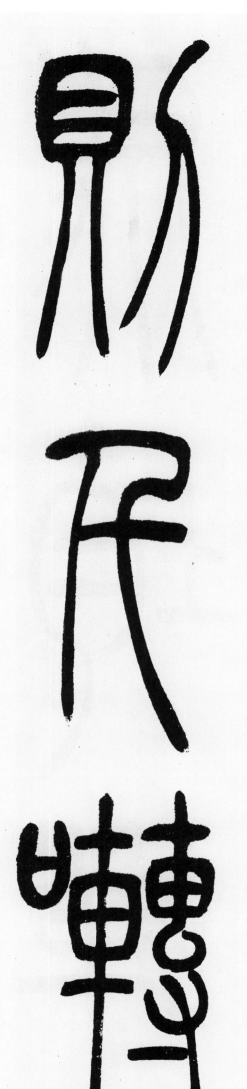

則
千
囀

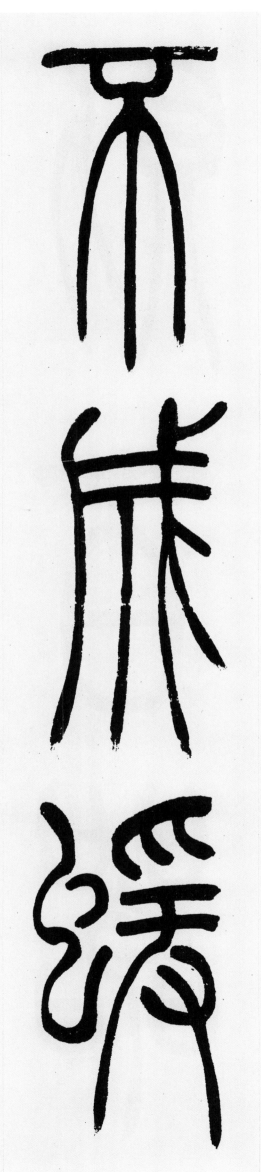

不
成
猿

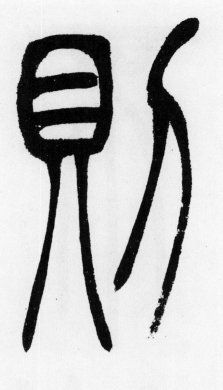

則
百
叫

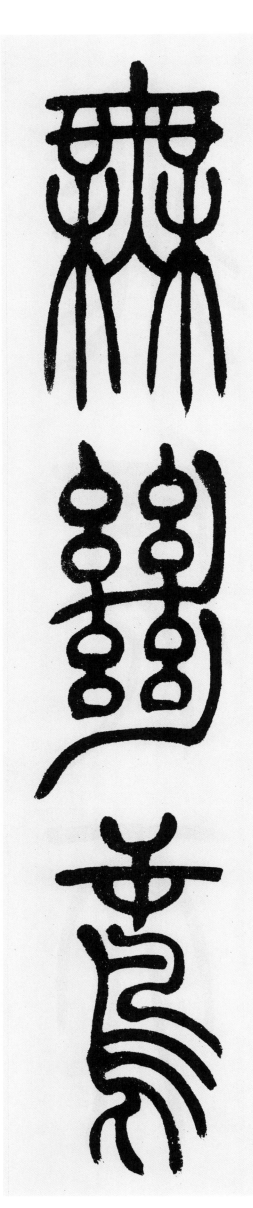

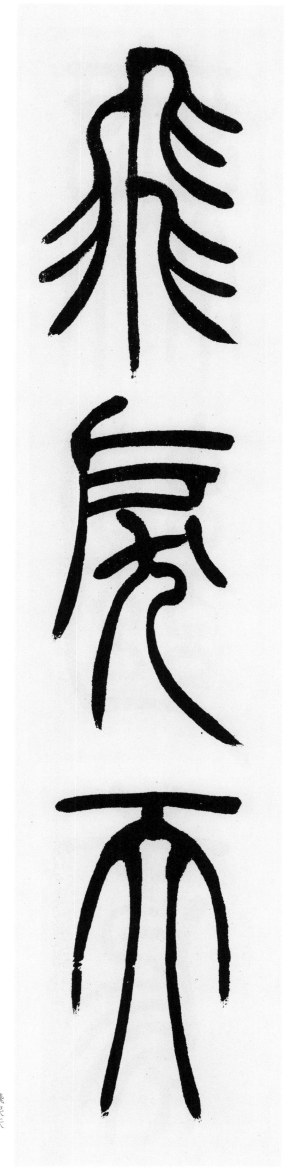

飛戾天

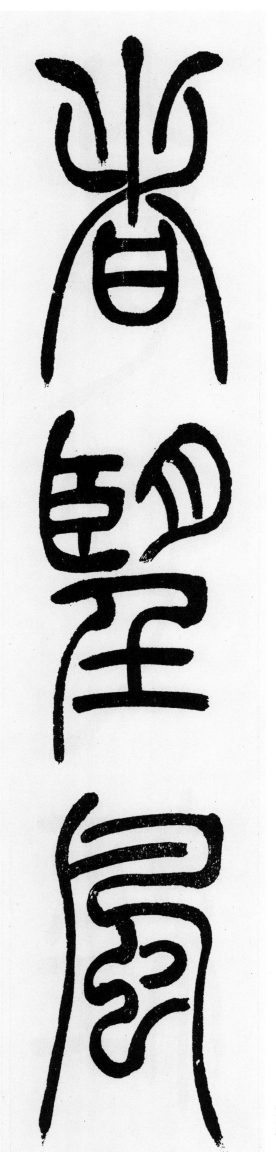

者望風

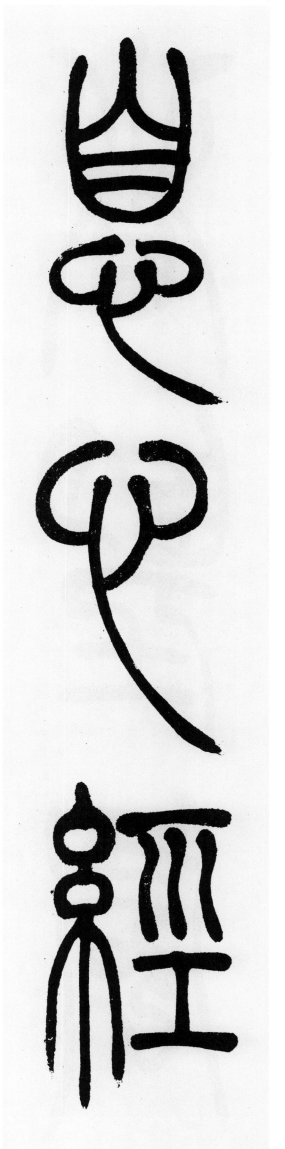

息心經

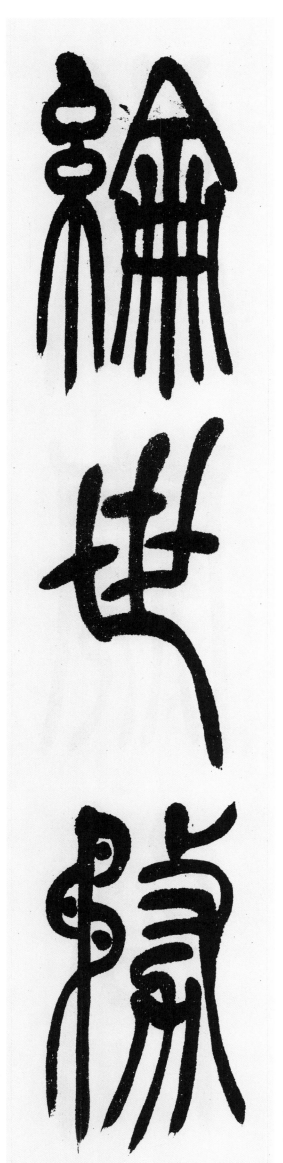

綸世務

尚

闕

谷

42

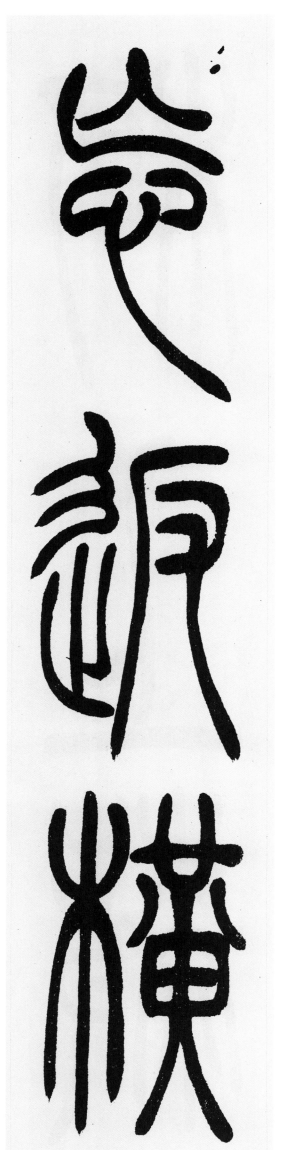

忘返横

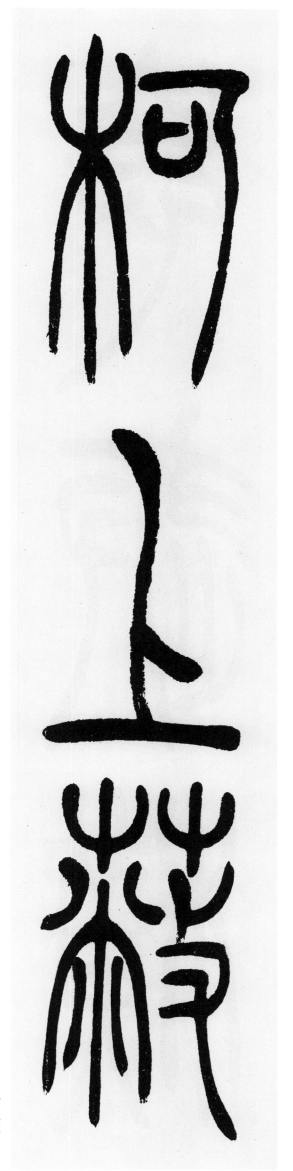

柯上蔽

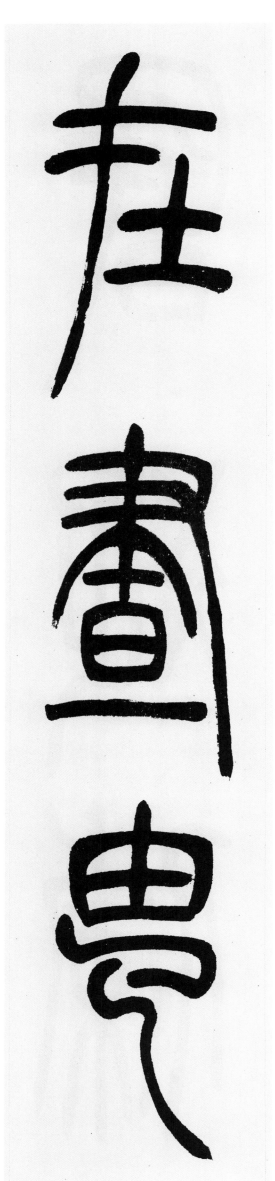

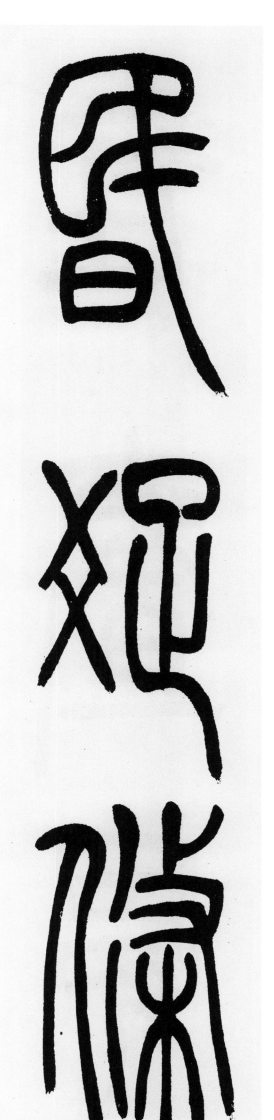

昏疏條

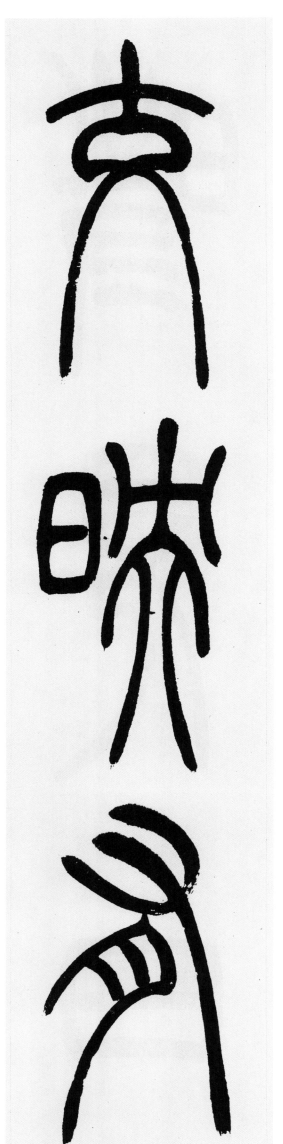

交
映
有

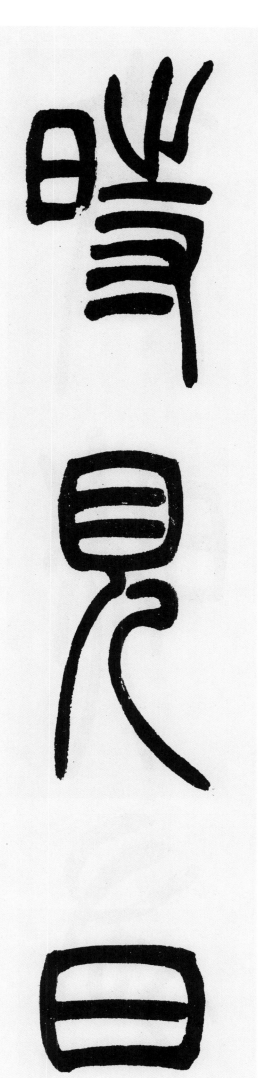

時
見
日

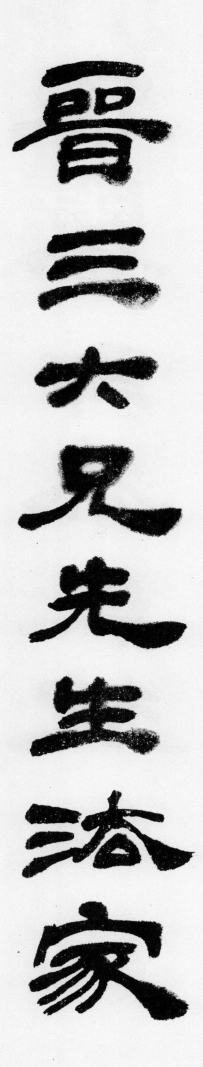

晋三大兄先生法家

雅鑒即希正捥

儀徵吳熙載

簡介

吴讓之（一七九九—一八七〇），本名廷颺，字熙載，號讓翁、晚學居士、方竹丈人，齋名師慎軒，江蘇儀徵人。吴讓之爲包世臣入室弟子，擅書畫，尤以刻印名世。其篆書師法鄧石如，體勢勁健，委婉流暢，舒展飄逸，婀娜多姿，在清代的篆書中獨樹一幟。

吴讓之《吴均帖》，形式爲四條屏，所書内容爲南朝梁文學家吴均的《與朱元思書》（朱元思，一作宋元思）。吴讓之所書《吴均帖》的個別字句，與傳世的吴均原文有所出入，或爲輾轉傳抄所致，帖末尾落款：「晋三大兄先生法家，儀徵吴熙載。」全帖樸茂沉穩，古意益然，一氣呵成，起筆藏鋒圓潤，行筆中鋒婉暢，結體均衡靈動，筆勢委婉頎長，字形上緊下鬆，内密外疏，富有表現力，是吴讓之篆書的代表之作，受到篆書研習者的重視。

集評

讓之學書包安吴，其篆隸私淑完白，印亦宗之，篤信師説，至老不衰，可敬也。（魏錫曾《吴讓之印存跋》）

讓翁書畫，下筆謹嚴，風韵之古俊者不可度。蓋有守而不泥其迹，能自放而不逾其矩。（吴昌碩《吴讓之印存跋》）

維揚吴讓之，四體書學鄧完白而姿媚過之，因以其筆法作畫治印也。承西泠諸家之緒，初學浙派，終專徽宗。……讓之姿媚，一竪一横，必求展勢，頗爲得秦漢遺意，非善變者，不克臻此。（黄賓虹《吴讓之印存跋》）

（吴讓之）善篆隸書，于歷代碑碣窮源竟委，故能以碑刻摹印。（葉銘《再續印人小傳》）

讓翁之學，若詩、若書、若畫，無不本其敦樸之性情，安勉而臻妙境，治印亦猶是也。此固讓翁積纍而至、涵養而得者也，所謂藝近於道矣。（王禹襄《吴讓之印存跋》）

圖書在版編目(CIP)數據

吳讓之吳均帖 / 藝文類聚金石書畫館編. —— 杭州 ：
浙江人民美術出版社，2022.9
（中國歷代碑帖叢刊）
ISBN 978-7-5340-9454-5

Ⅰ．①吳… Ⅱ．①藝… Ⅲ．①篆書－碑帖－中國－清
代 Ⅳ．①J292.26

中國版本圖書館CIP數據核字（2022）第053982號

策劃編輯　霍西勝
責任編輯　張金輝
責任校對　黄　静
責任印製　陳柏榮

吳讓之吳均帖（中國歷代碑帖叢刊）
藝文類聚金石書畫館　編

出版發行　浙江人民美術出版社
　　　　　（杭州市體育場路347號）
經　　銷　全國各地新華書店
製　　版　浙江時代出版服務有限公司
印　　刷　浙江海虹彩色印務有限公司
版　　次　2022年9月第1版
印　　次　2022年9月第1次印刷
開　　本　787mm×1092mm　1/12
印　　張　4.666
字　　數　70千字
書　　號　ISBN 978-7-5340-9454-5
定　　價　30.00圓

如發現印刷裝訂質量問題，影響閱讀，請與出版社營銷部（0571-85174821）聯繫調換。

吳讓之吳均帖

中國歷代碑帖叢刊

藝文類聚金石書畫館 編

浙江人民美術出版社